颜真卿

多宝塔感应碑集字古文

中国历代名碑名帖集字系列丛书

陆有珠/主编

安徽美术出版社

全国百佳图书出版单位

图书在版编目（CIP）数据

颜真卿多宝塔感应碑集字古文 / 陆有珠主编 . — 合肥 ：
安徽美术出版社，2019.6
（中国历代名碑名帖集字系列丛书）
ISBN 978-7-5398-8812-5

Ⅰ．①颜… Ⅱ．①陆… Ⅲ．①楷书－碑帖－中国－唐
代 Ⅳ．① J292.24

中国版本图书馆 CIP 数据核字（2019）第 007804 号

中国历代名碑名帖集字系列丛书

颜真卿多宝塔感应碑集字古文

ZHONGGUO LIDAI MINGBEI MINGTIE JIZI XILIE CONGSHU
YANZHENQING DUOBAOTA GANYINGBEI JIZI GUWEN

陆有珠　主编

出 版 人：唐元明
责任编辑：张庆鸣
责任校对：司开江　　陈芳芳
责任印制：缪振光
封面设计：宋双成
排版制作：文贤阁
出版发行：时代出版传媒股份有限公司
　　　　　安徽美术出版社（http://www.ahmscbs.com）
地　　址：合肥市政务文化新区翡翠路1118号出版传媒广场14F
邮　　编：230071
出版热线：0551-63533625
　　　　　18056039807
印　　制：天津联城印刷有限公司
开　　本：787 mm×1380 mm　　1/12　　印张：7
版　　次：2019年6月第1版　2019年6月第1次印刷
书　　号：ISBN 978-7-5398-8812-5
定　　价：29.80元

目 录

夸父與日逐　入日　渴欲得飲　於　歆

父　日　可

與　渴　可

日　欲　胃

逐　得　可

临创转换

临帖是为了创作，创作要讲究章法。章法是集字成篇，布置安排整幅作品的字与字和行与行之间的呼应顾盼等关系，构成一幅完整的书法作品的方法。它一般包括以下内容：正文、行列、幅式、布局、笔墨、落款和盖印。

正文　正文的内容应该思想健康、积极向上，可以是名言警句、古今诗文，也可以自作诗文。正文的字数可少可多，少则一字或数字，如『龙、虎、福、寿』之类，多则一诗或者一整篇文学作品，如书李白《早发白帝城》为一诗，书苏东坡《念奴娇·赤壁怀古》为一词，书《兰亭序》则为一文。

行列　传统书法作品大多由上到下安排字距，由右到左安排行距。行列的安排一般有四种类型：①纵有行横有列。行距和字距均等，此种章法以整齐、均匀为美。一般为小篆、隶书和楷书所用。魏碑和唐碑也多用此式。②纵有行横无列。行距宽于字距，此种章法如行云流水，前后相应，错落有致。一般为行书、草书所用，金文、大篆或隶书、楷书也偶于此式。③纵无行横无列。甲骨文及当代狂草常见此式。清代郑板桥『六分半书』亦属此式。此种章法可追求形态夸张，块面分割，点面对比，字体大小、疏密、斜正，墨色枯润浓淡等形式的对比，参差错落，对比鲜明。④纵无行横有列。当今横行书写的作品多为此式，它适用于各种书体。

幅式　书法的幅式就写在纸上而言，通常有中堂、条幅、横披、长卷、对联、扇面、条屏、斗方、册页等。中堂是用整张宣纸竖写的作品，通常挂在厅堂的中间或主要位置，故叫中堂。一般把六尺以上宣纸的叫大中堂，五尺以下宣纸的叫小中堂。横披即横幅，整张宣纸或对开横写。长卷是横披的加长横写。对联是上下联竖写构成。扇面有折扇、团扇，样式有弧形、圆形或近似于长方形等。条屏是由大小相同的竖式条幅排在一起，它一般由四条屏构成，多则八条、十二条，或更多条不等。斗方是长和宽大约相等的正方形幅面，其边在一尺至二尺左右。册页是比斗方略小的幅式，由若干页合成一册，故叫册页。

布局　布局谋篇要根据整体均衡、阴阳和谐的原则『计白当黑』。即是说，在白纸上用墨写字，墨写的线条是『字』，被这些黑色线条分割留下的空白处也是『字』，也要把它当作『字』来看待。不同的字体，不同的幅式，对『黑』和『白』的要求也不一样。楷书、篆书、隶书属于正书系列，其所留的空白也较『正』，能成行或成列。行书、草书属于草书系列，其所

留的空白大多不成行列，有时疏可走马，有时则密不容针。

笔墨 章法对笔墨的要求也是很讲究的。从用笔来说，书体不同，其用笔要求也不同，楷书、篆书、隶书要有凝重感，行书、草书要有流畅感。但是凝重又不能板滞，流畅也不能浮滑。从用墨来说，楷书、篆书、隶书要求墨色浓而妍润，变化不能太大。行书、草书浓淡均可，有时还可以浓淡相间，显得别具一格。

落款 落款和盖印都应视为书法作品的有机组成部分，正文未尽完善，可考虑用落款来补救，落款补救犹觉不足，可考虑用盖印来调整，可谓起到画龙点睛的效果。如果正文写得很好，落款和盖印与正文不相称，破坏了正文的艺术效果，甚至毁坏了整幅作品，前功尽弃，实在有佛头着粪之嫌。

落款的内容，一般包括受书人（叫你作书的人）的名号，作书者的姓名，籍贯，作书的时间、地点，介绍正文的出处，还可以对正文加以跋语等。落款的形式有单款和双款之分，单款是单署作者姓名或字号，书写作品的时间、地点等。双款有上款和下款，上款写受书人的名字（一般不冠姓，单名例外），下款与单款同。

落款的字体一般比正文活泼，也可略小。可以和正文相同，也可以不相同。一般地说，篆书、隶书、楷书可用相同字体题款，也可用行草书题款，但行草书的正文如用篆书、隶书题款就不太相称。

落款的位置要恰到好处。一般地说，如果是双款，上款不宜与正文齐平而应略低于正文一至二字，下款可以在末行剩下的空间安排，如末行剩下的空间少而左侧剩下的空间多，则在左侧落笔较好，但末字不宜与正文齐平，并且要注意适当留出盖印的位置。

落款的称呼要恰如其分。如果受书者的年龄较大，可称前辈或先生，或某某老、某某翁，相应的可用『教正、鉴正』等；如果年龄和自己相当，可称同志、同学，相应的用『嘱、雅嘱』等；如果是内行或行家，可称为『方家、法家、专家』，相应的用『斧正、教正、正腕、正字』等。对受书者的位置，应安排在字行的上面，以示尊重和谦虚。

落款的时间，最好用公元纪年，也可用干支纪年。月、日的记法很多，有些特殊的日子，如『春节、国庆节、教师节』等，可用上以增添节日气氛。书写者的年龄较大的如六十岁以上或年龄较小的如十岁以下，可特别书出，其他则没有必要书出。

落款的格式甚多，但实际应用中不应拘泥不变，全部套上，应视具体情

况而定。

下面我们介绍几种常见的幅式：

视之。

　　总之，盖印是一幅书法作品的最后一关，要认真对待，千万不可等闲公印泥油多，易褪色，色泽灰暗。

呢？至于印泥的质地，有条件的要用书画印泥而不用一般办公印泥，因为办在题材严肃的书法作品上，闲章却是吟风弄月的内容，怎能不令人啼笑皆非的文字内容要和正文内容协调，否则，不仅破坏章法，还会闹出笑话。如果方印的位置，压角章和名号印不应在同一水平线上，宜参差错落。『闲章』盖在下角的叫压角章。如果名、号两方印连用，宜一朱一白，两印相隔约一盖在作者名字下面。『闲章』不『闲』，盖在开头第一个字后的叫起首章，印章的大小要和款字协调，和整幅作品相和谐。盖印的位置要恰当。名号印（阳文）印和白文（阴文）印，或朱白合一印。印章还有大小之别。一般地说，

叫『闲章』。其外廓形态有正方形、葫芦形、不规则形等。从刻字看有朱文

　　盖印　印章有名号印、斋馆印、格言印、生肖印等，名号印以外的都

幅式之一：中堂

用整幅宣纸书写，一般挂在厅堂中央或主要位置，故叫中堂。

3

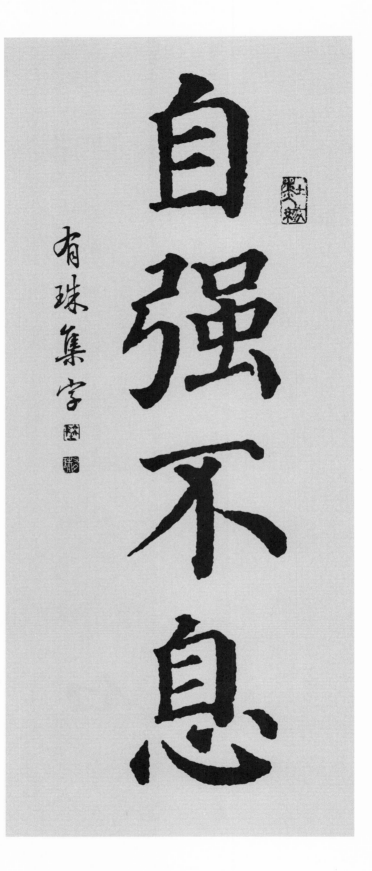

幅式之二：条幅

把宣纸裁成长条来书写，一般把这种竖的长条叫条幅。中堂和条幅的布局，一般是从右到左排列，首行顶格，不应低格，末行可以满格，也可以不满格，但最好末行不要只有一个字，应留出落款和盖印的位置。

白日依山盡
黃河入海流
欲窮千里目
更上一層樓

有珠集字

幅式之三：横幅

把纸裁成横式的长条来书写，叫横幅。横幅的布局是横写竖写均可，一般是只有一列的可横写，有多列的竖写，首行顶格，末行可满也可以不满，左边落款盖印。长卷可以看作是横幅的加长和延伸。

精誠所至
金石爲開

有珠集字

幅式之四：对联

一整张宣纸对开或用两张长度相等的纸书写一副字数相等、内容相关、词性相同、平仄相谐的两个句子，叫对联或对子，字数多的可安排成龙门对。

幅式之五：斗方

斗方是整张宣纸对开成正方形或近似正方形的幅式，有时把纸裁成更小的正方形，一方一页，便于装订成册，故也叫册页。斗方可一字或一诗，每幅字不能太满，册页可以合起来全册写一诗文。

幅式之六：屏风

屏风的布局，可以是从头到尾一种字体，一篇完整的诗文，气势连贯，一气呵成，盖印在最后一屏，也可以一屏一种书体，书写不同内容的诗文，每屏都在后面盖印。

空山不见人 但闻人语响 返景入深林 复照青苔上 有珠集字

幅式之七：扇面

扇面分为折扇和团扇两类，折扇的幅式较特殊，它是弧形的幅面，一般用长短交错的行列来安排，落款可稍长，团扇则安排成圆形或近似圆形的形式。

团扇

折扇

夸父与日逐走，入日。渴，欲得饮，饮于河渭；河渭不足，北饮大泽。未至，道渴而死。弃其杖，化为邓林。

渴欲得饮饮于河渭

河渭不足北饮大泽

未至道渴而死弃其

杖化为邓林

夸父与日逐走入日

有珠集字

原文：

《山海经·夸父逐日》

夸父与日逐走，入日。渴，欲得饮，饮于河渭；河渭不足，北饮大泽。未至，道渴而死。弃其杖，化为邓林。

点评：

《多宝塔碑》，颜真卿四十四岁时书，是目前见到的颜真卿传世书法最早的一件，极为世人所重，学习颜书者多从此碑入手。该碑直刀平底，镌刻较深，加以石质坚润、剥落甚少，所以传世善本，锋芒犹在，其用笔丰厚遒美，腴润沉雄，横画稍轻，竖画较重，如本帖的『与、得、河』等字。结构上秀丽匀称，谨严多姿，是学习楷书的极好范本。

8

夸父與日逐走

入日渴欲得飲

飲於河渭河渭

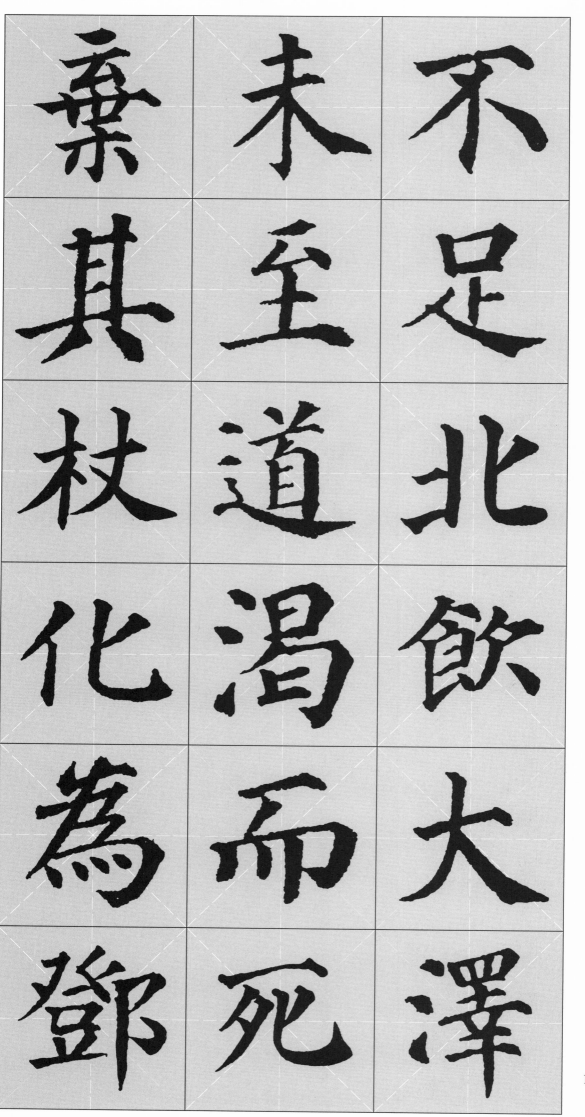

棄其杖化為

來至道渴而

不足北飲大澤

永和九年歲在癸丑
暮春之初會于會稽
山陰之蘭亭脩禊事
也群賢畢至少長咸
集此地有崇山峻嶺
茂林脩竹又有清流
激湍映帶左右引以
為流觴曲水列坐其
次雖無絲竹管弦之
盛一觴一咏亦足以
暢叙幽情是日也天
朗氣清惠風和暢仰
觀宇宙之大俯察品
類之盛所以遊目騁
懷足以極視聽之娛

信可樂也夫人之相
與俯仰一世或取諸
懷抱悟言一室之內
或因寄所托放浪形
骸之外雖趣舍萬殊
靜躁不同當其欣於
所遇暫得於己快然
自足不知老之將至
及其所之既倦情隨
事遷感慨係之矣向
之所欣俯仰之間已

為陳蹟猶不能不以
之興懷況脩短隨化
終期于盡古人云死
生亦大矣豈不痛哉
每覽昔人興感之由
若合一契未嘗不臨
文嗟悼不能喻之於
懷固知一死生為虛
誕齊彭殤為妄作後
之視今亦猶今之視
昔悲夫故列叙時人
錄其所述雖世殊事
異所以興懷其致一
也後之覽者亦將有
感於斯文

有珠集字齋書

原文：

《兰亭序》 王羲之

永和九年，岁在癸丑，暮春之初，会于会稽山阴之兰亭，修禊事也。群贤毕至，少长咸集。此地有崇山峻岭，茂林修竹；又有清流激湍，映带左右，引以为流觞曲水，列坐其次。虽无丝竹管弦之盛，一觞一咏，亦足以畅叙幽情。

是日也，天朗气清，惠风和畅，仰观宇宙之大，俯察品类之盛，所以游目骋怀，足以极视听之娱，信可乐也。

夫人之相与，俯仰一世，或取诸怀抱，悟言一室之内；或因寄所托，放浪形骸之外。虽趣舍万殊，静躁不同，当其欣于所遇，暂得于己，快然自足，不知老之将至。及其所之既倦，情随事迁，感慨系之矣。向之所欣，俯仰之间，已为陈迹，犹不能不以之兴怀；况修短随化，终期于尽。古人云：『死生亦大矣。』岂不痛哉！

每览昔人兴感之由，若合一契，未尝不临文嗟悼，不能喻之于怀。固知一死生为虚诞，齐彭殇为妄作。后之视今，亦犹今之视昔。悲夫！故列叙时人，录其所述，虽世殊事异，所以兴怀，其致一也。后之览者，亦将有感于斯文。

点评：

《兰亭序》是王羲之用行书创作的杰作，世称为『天下第一行书』。其实，王羲之不仅字写得好，文章也同样为世人称道，所以我们选用颜真卿的《多宝塔碑》集字而成的这件作品，也堪称珠联璧合。『春』字第三横不宜太长，让撇捺作主笔，左右伸展，撇宜靠左些；捺的起笔宜靠右些，让出中间部位安排『日』部，使『日』部上三横与『日』部的三横距离大致一样。

會于會稽山陰

癸丑暮春之初

永和九年歲在

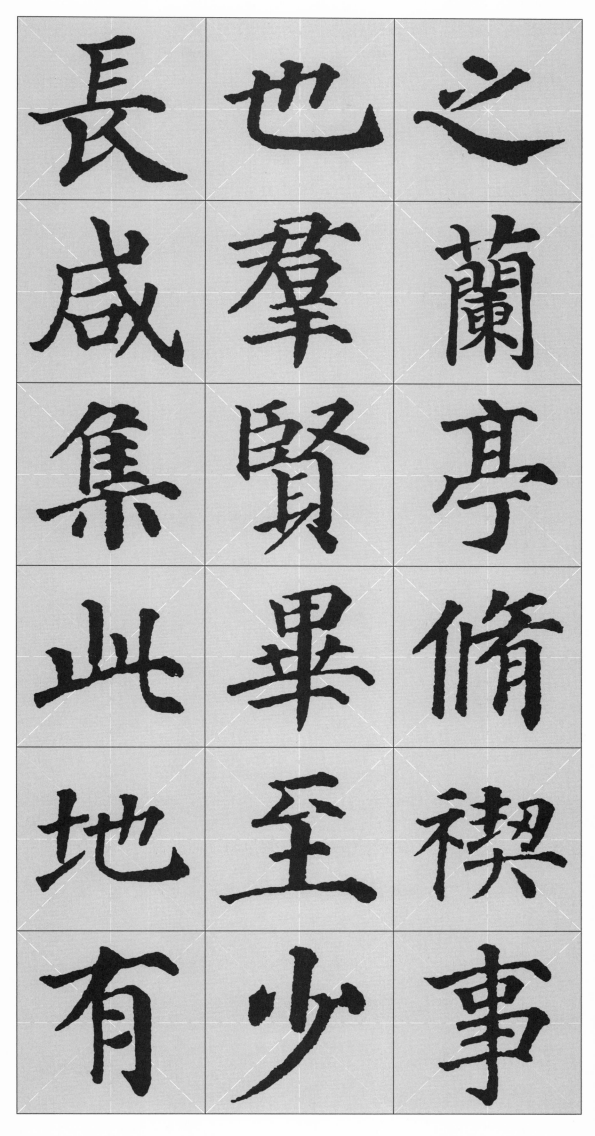

長　也　之
咸　羣　蘭
集　賢　亭
此　畢　脩
地　至　禊
有　少　事

激湍映帶左

脩竹又有清流

崇山峻嶺茂林

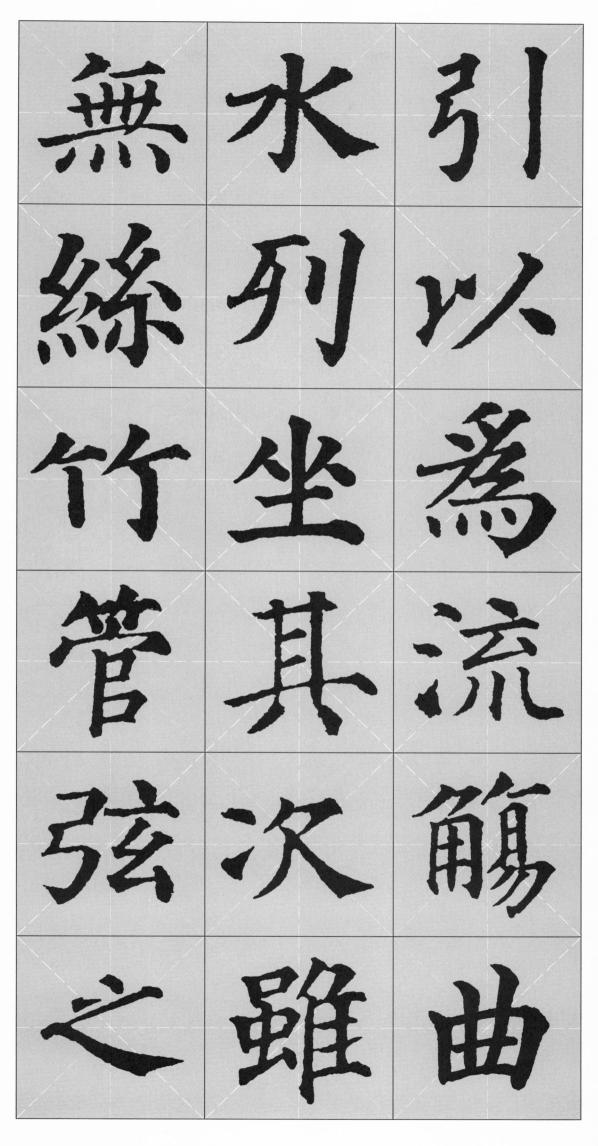

無絲竹管弦

來列坐其次雖

弦以為流觞曲

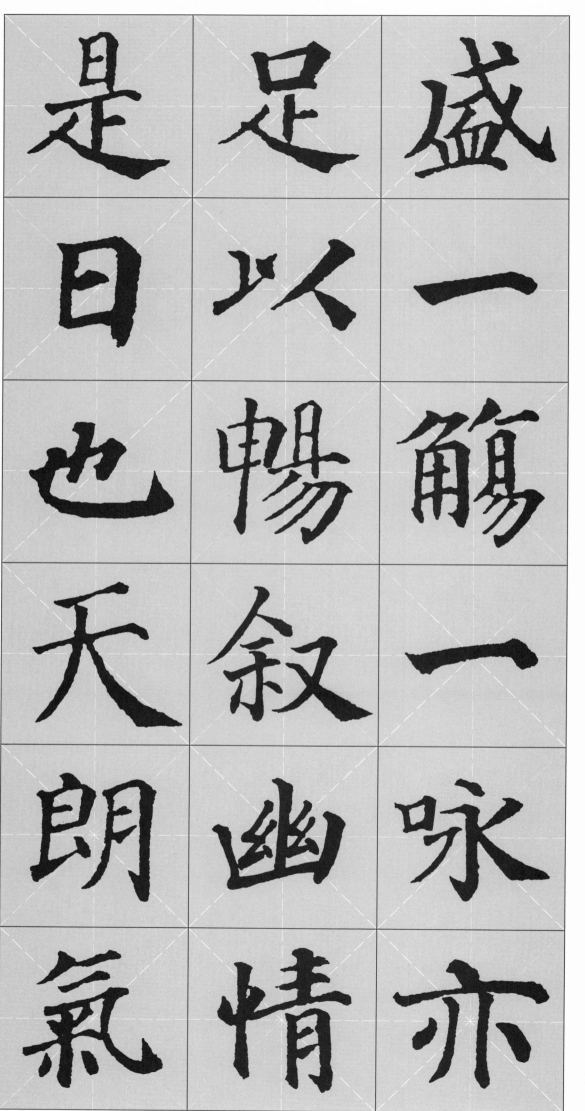

是日也

以暢

盛一觴一咏亦

天朗

叙幽

氣情亦

察	觀	清
品	宇	惠
類	宙	風
之	之	和
盛	大	暢
所	俯	仰

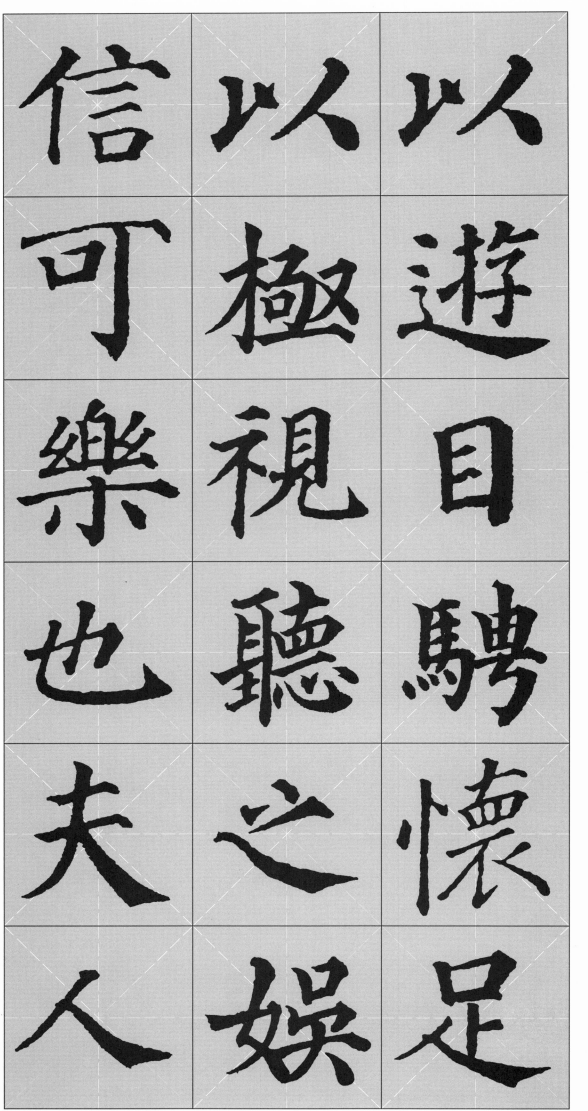

信可樂也

以極視聽

以遊目騁

夫人

之娛

懷足

之相與俯仰一
世或取諸懷抱
悟言一室之内

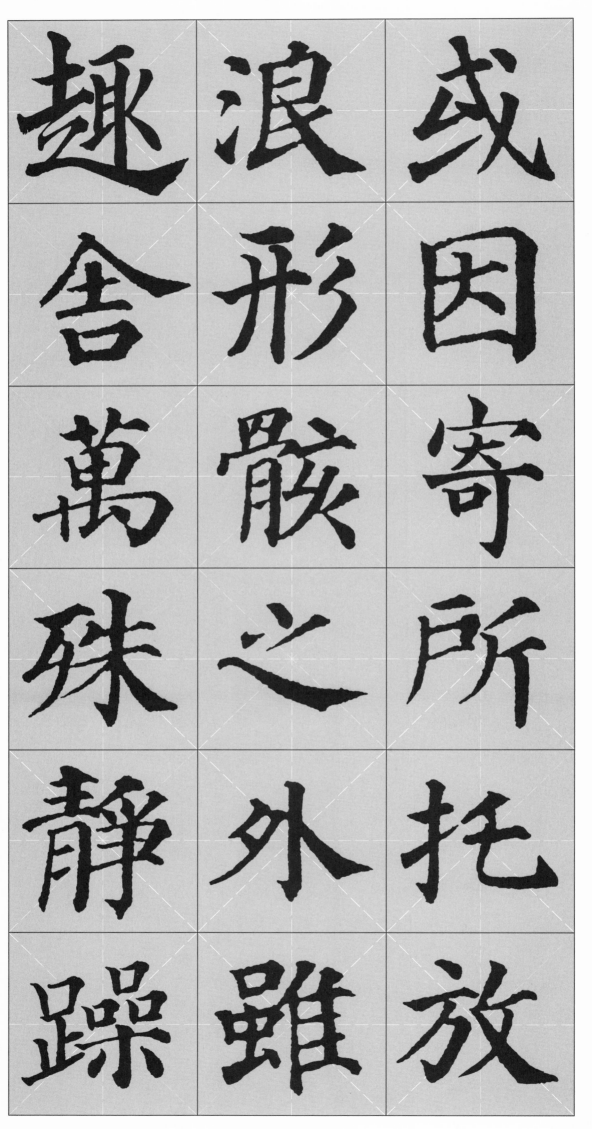

趣浪感
舍形因
萬嶔寄
殊之所
靜外託
躁雖放

快然

自

足

所

遇

暫

得

於

己

不

同

當

其

欣

於

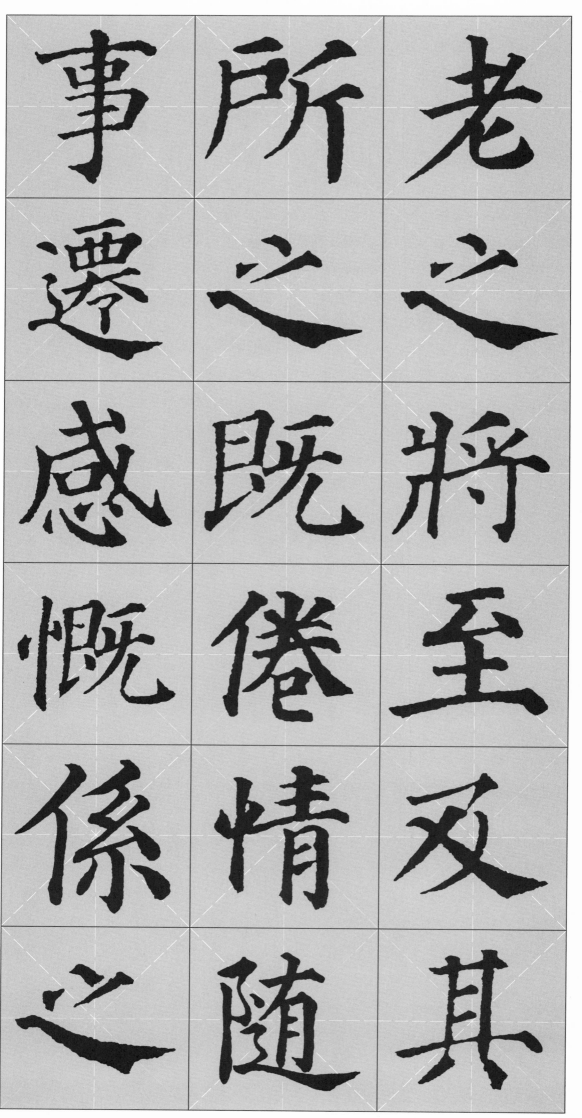

事所老
遷之之
感既將
慨倦至
係情及
迤隨其

蹟卿矣

猶之向

不間之

骸己所

不爲欣

蹟陳俯

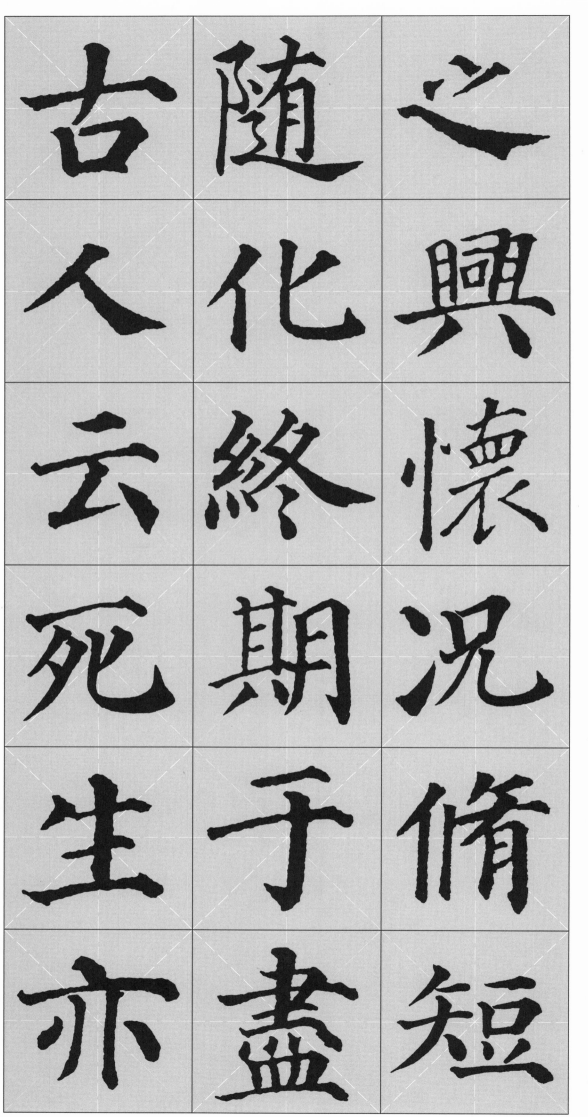

古隨逆
人化興
云終懷
死期況
生于脩
亦盡短

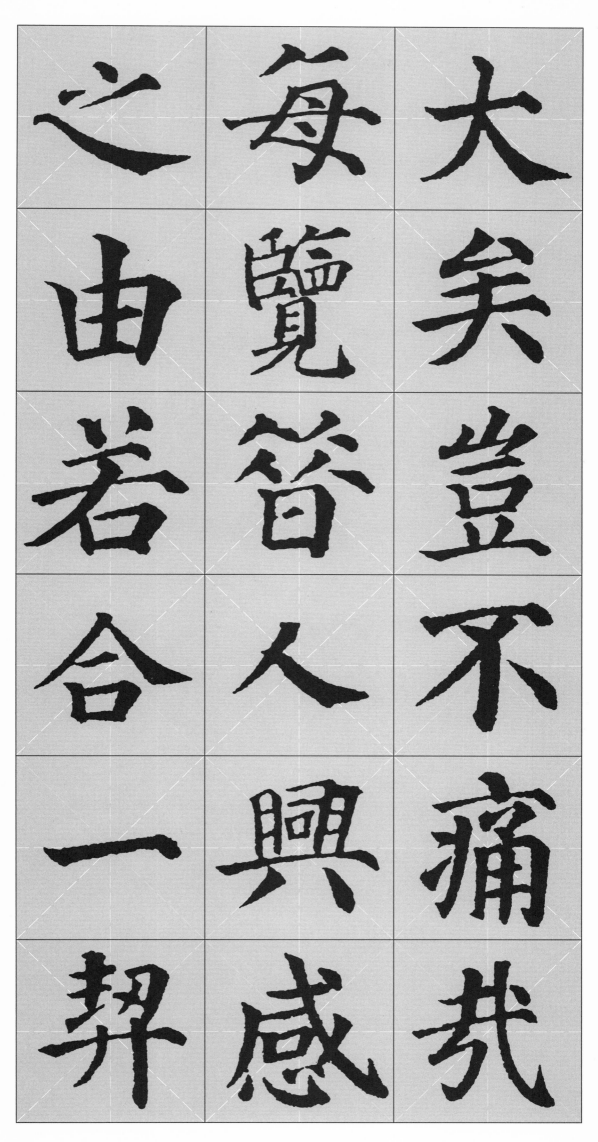

大 每 之
矣 覽 由
豈 昔 若
不 人 合
痛 興 一
哉 感 契

懷悼嗟
固不嘗
知能不
一喻臨
死之文
懷柟嗟

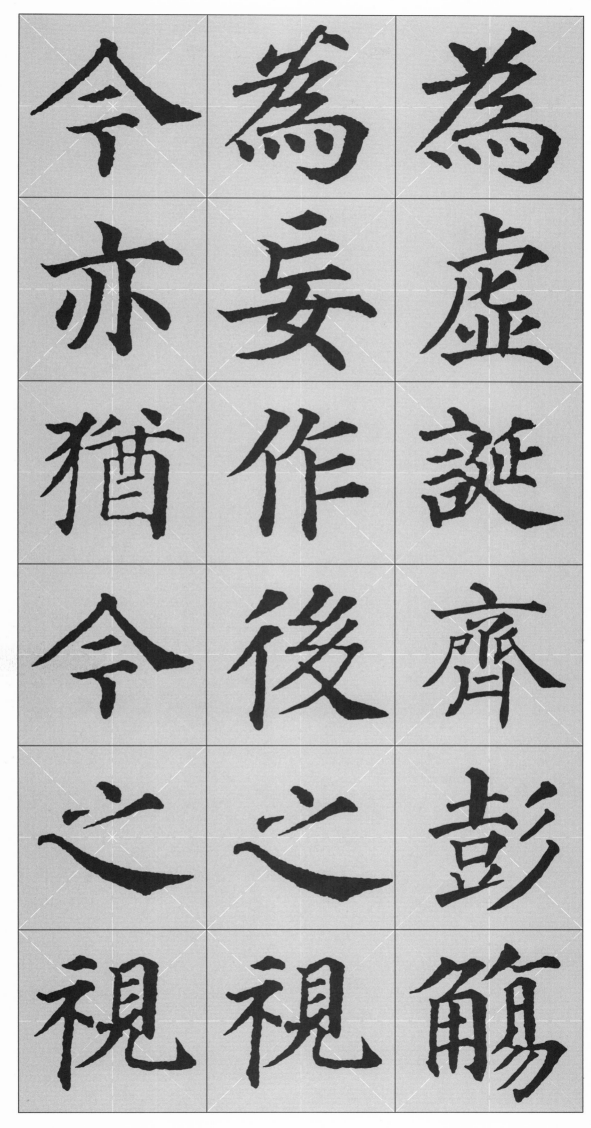

令 爲 爲
亦 妄 虛
猶 作 誕
令 後 齊
之 之 彭
視 視 觴

雖時簽

世人悲

殊錄夫

事其故

異所列

所述簽

以興懷

後之覽者

將有感於

斯文

也之覽者亦

以興懷其致一

古之學者必有師師者所以傳道受業解惑也人非生而知之者孰能無惑惑而不從師其為惑也終不解矣生乎吾前其聞道也固先乎吾吾從而師之生乎吾後其聞道也亦先乎吾吾從而師之吾師道也夫庸知其年之先後生於吾乎是故無貴無賤無長無少道之所存師之所存也嗟乎師道之不傳也久矣欲人之無惑也難矣古之聖人其出人也遠矣猶且從師而問焉今之衆人其下聖人也亦遠矣而耻學於師是故聖益聖愚益愚聖人之所以為聖愚人之所以為愚其皆出於此乎愛其子擇師而教之於其身也則耻師焉惑矣彼童子之師授之書而習其句讀者也非吾所謂傳其道解其惑者也句讀之不知惑之不解或師焉或不焉小學而大遺吾未見其明也巫醫樂師百工之人不耻相師士大夫之族曰師曰弟子云者則羣聚而笑之問之則曰彼與彼年相若也道相似也位卑則足羞官盛則近諛嗚呼師道之不復可知矣巫醫樂師百工之人君子不齒今其智乃反不能及其可怪也歟聖人無常師孔子師郯子萇弘師襄老聃郯子之徒其賢不及孔子孔子曰三人行則必有我師是故弟子不必不如師師不必賢於弟子聞道有先後術業有專攻如是而已李氏子蟠年十七好古文六藝經傳皆通習之不拘於時學於余余嘉其能行古道作師說以貽之

有珠集字

《师说》 韩愈

古之学者必有师。师者，所以传道受业解惑也。人非生而知之者，孰能无惑？惑而不从师，其为惑也，终不解矣。生乎吾前，其闻道也固先乎吾，吾从而师之；生乎吾后，其闻道也亦先乎吾，吾从而师之。吾师道也，夫庸知其年之先后生于吾乎！是故无贵无贱，无长无少，道之所存，师之所存也。

嗟乎！师道之不传也久矣，欲人之无惑也难矣。古之圣人，其出人也远矣，犹且从师而问焉；今之众人，其下圣人也亦远矣，而耻学于师。是故圣益圣，愚益愚。圣人之所以为圣，愚人之所以为愚，其皆出于此乎？

爱其子，择师而教之，于其身也，则耻师焉，惑矣。彼童子之师，授之书而习其句读者也，非吾所谓传其道解其惑者也。句读之不知，惑之不解，或师焉，或不焉，小学而大遗，吾未见其明也。

巫医、乐师、百工之人，不耻相师。士大夫之族，曰『师』曰『弟子』云者，则群聚而笑之。问之，则曰：『彼与彼年相若也，道相似也。位卑则足羞，官盛则近谀。』呜呼！师道之不复，可知矣。巫医、乐师、百工之人，君子不齿，今其智乃反不能及，其可怪也欤！

圣人无常师。孔子师郯子、苌弘、师襄、老聃。郯子之徒，其贤不及孔子。孔子曰：『三人行，则必有我师。』是故弟子不必不如师，师不必贤于弟子，闻道有先后，术业有专攻，如是而已。

李氏子蟠，年十七，好古文，六艺经传，皆通习之，不拘于时，学于余。余嘉其能行古道，作《师说》以贻之。

点评：
一个字有两个或两个以上的钩画，可以通过角度大小、粗细、长短、藏露等因素加以变化。例如『学』字上钩角度小，下钩角度大；『愚』字上钩短，下钩长，读帖时要加以留意。『前』字前钩收，后钩放；『孰』字左钩藏，右钩露，

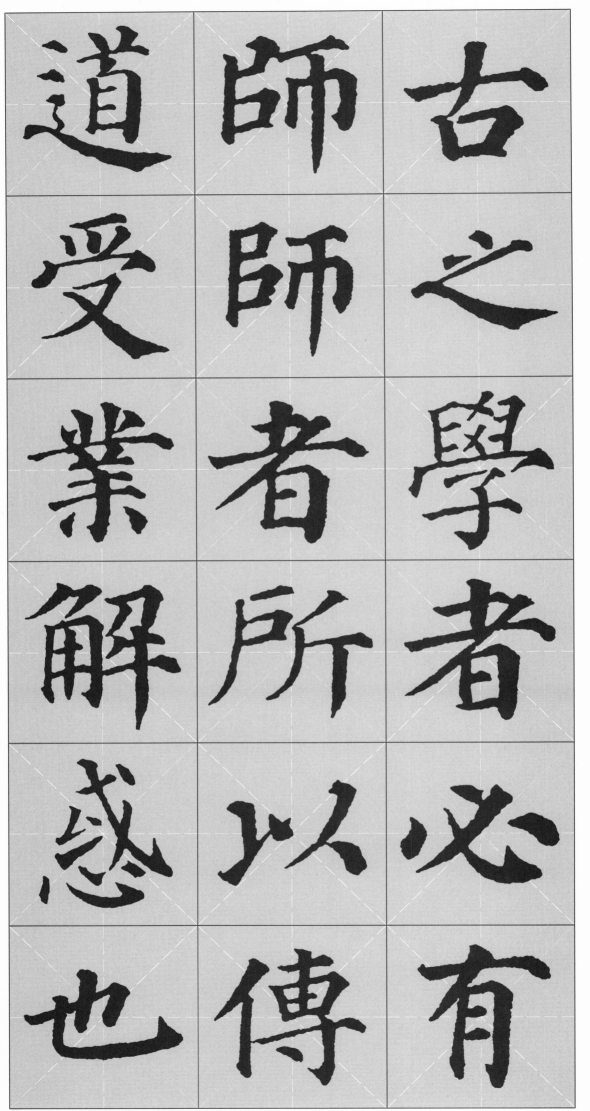

道師古

受師之

業者學

解所者

惑以必

也傳有

之非生而知之者孰能無惑惑而不從師其為

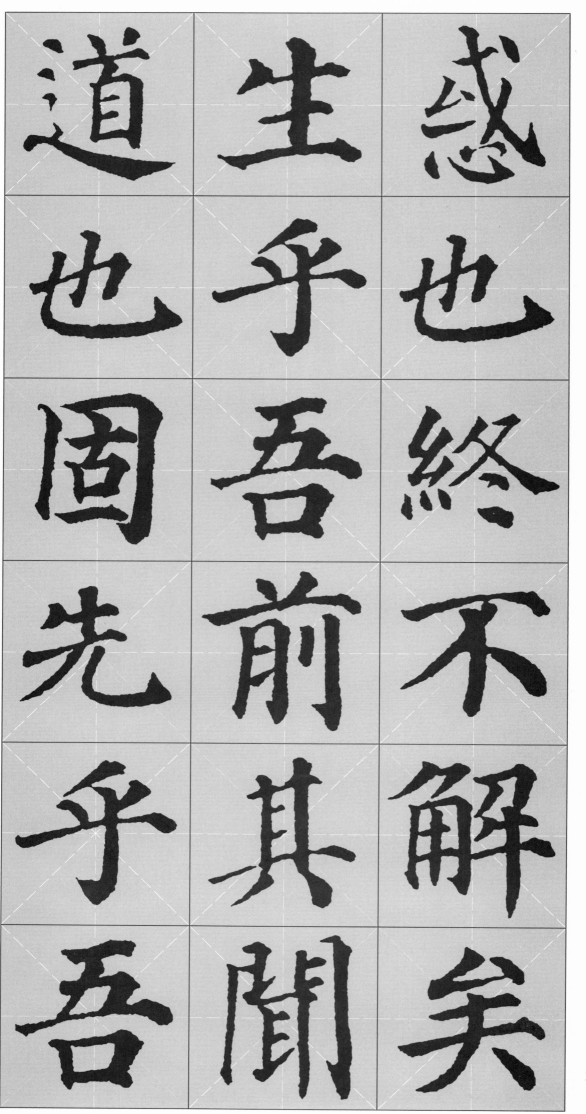

道也固先乎語
生乎吾前其聞
惑也終不解矣

吾 從 而 師 之 生

乎 吾 後 其 聞 道

也 亦 先 乎 吾 吾

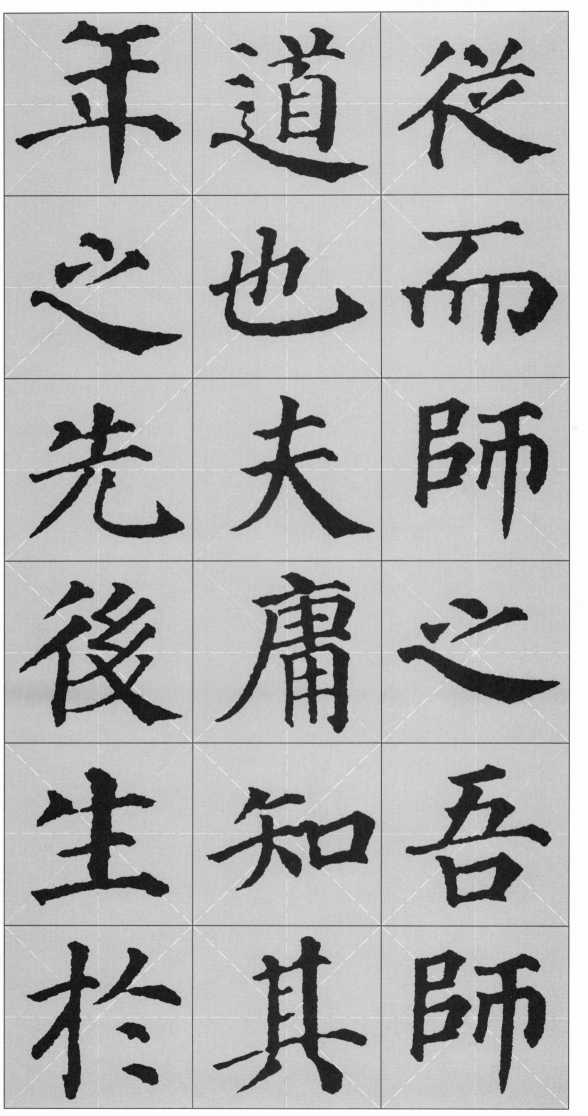

年之先後生

道也夫庸知其

從而師之吾師

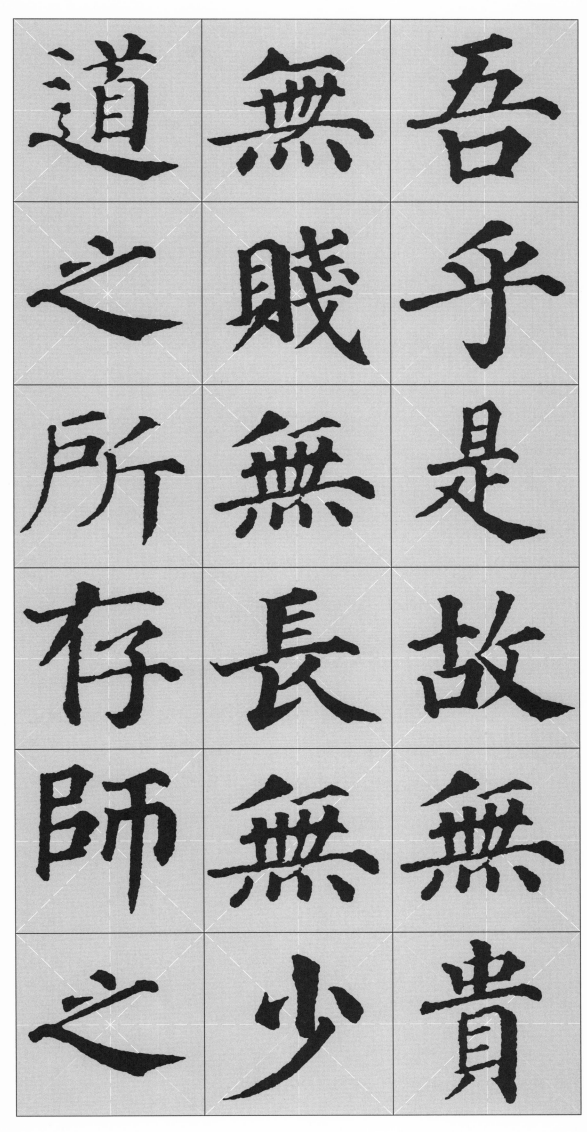

吾乎是故無貴
無賤無長無少
道之所存師道

美 道 所
欲 之 存
人 不 也
之 傳 嗟
無 也 乎
惑 矣 師

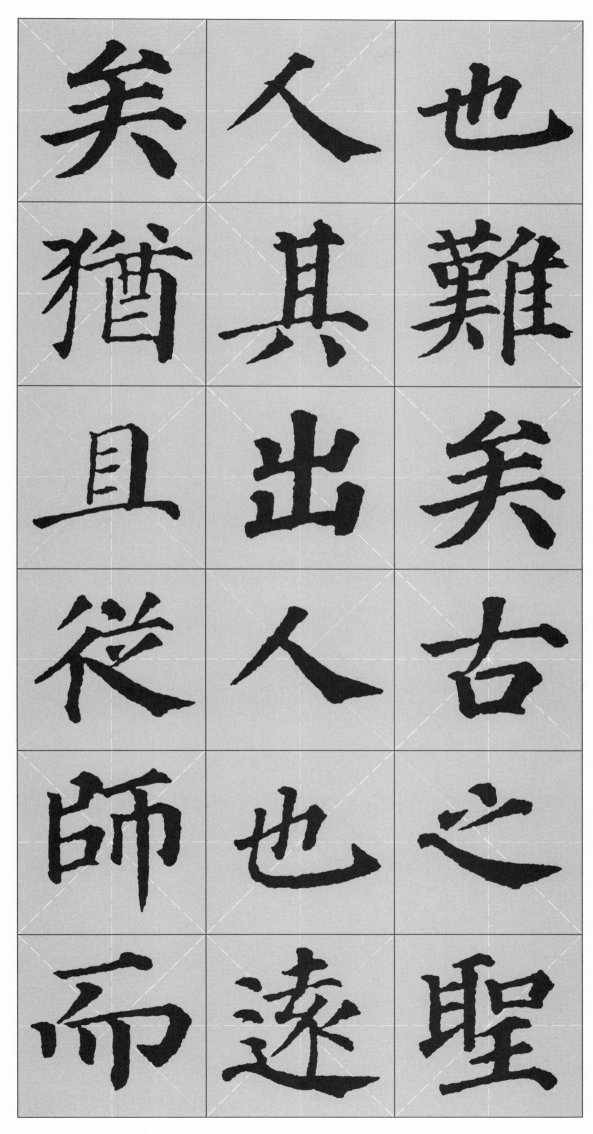

矣　　　也

猶　其　難

且　出　美

從　人　古

師　也　之

　　遠　聖

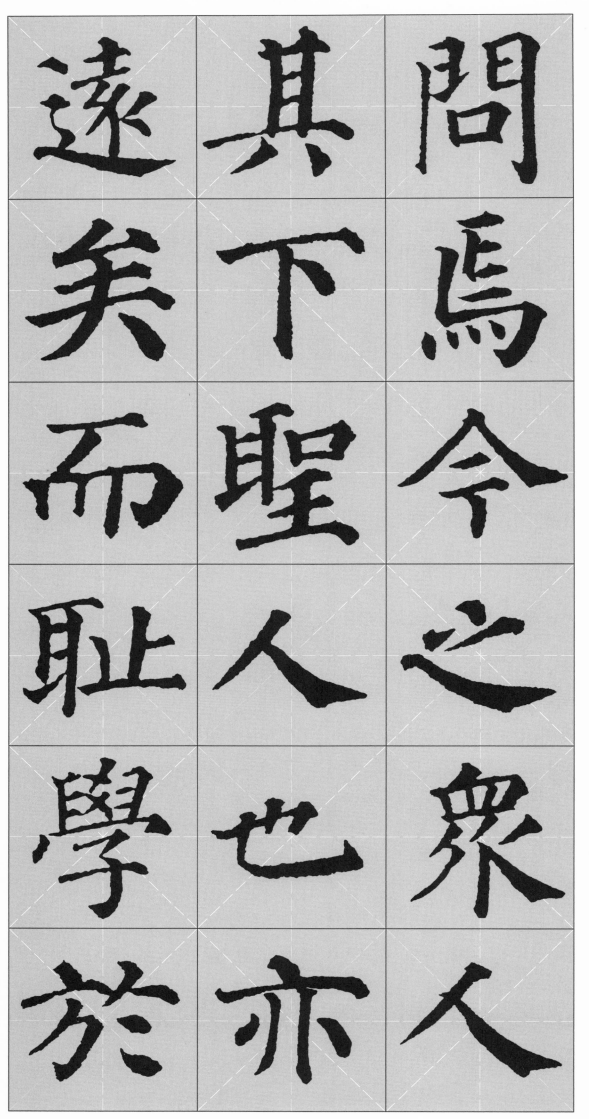

遠　其　問
美　下　焉
而　聖　今
恥　人　之
學　也　衆
遂　亦　人

42

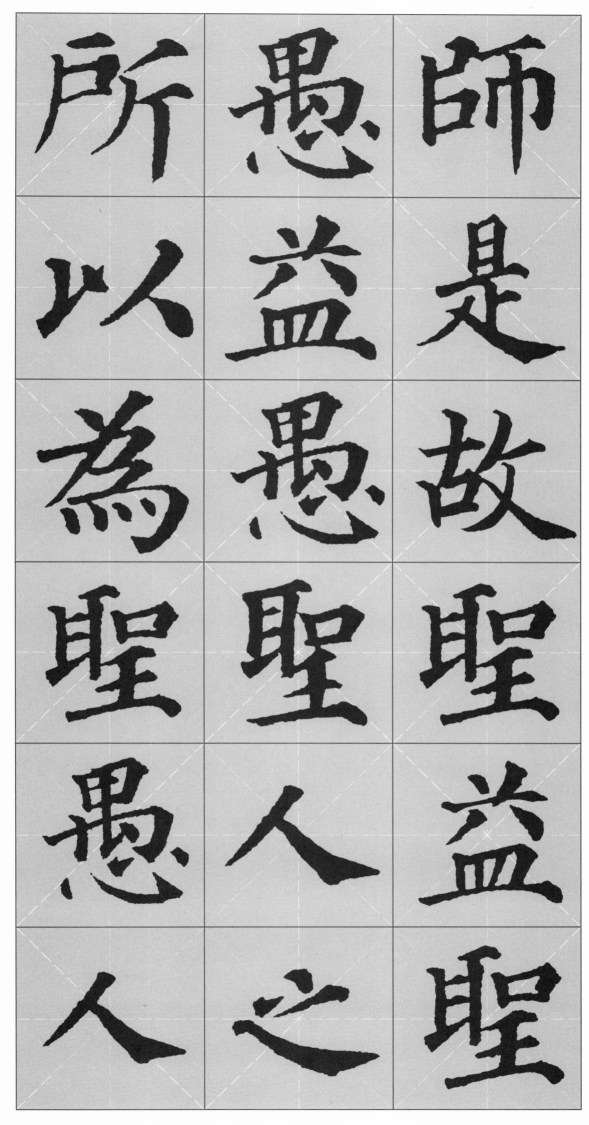

所以為聖愚人

愚益愚聖人

師是故聖益聖

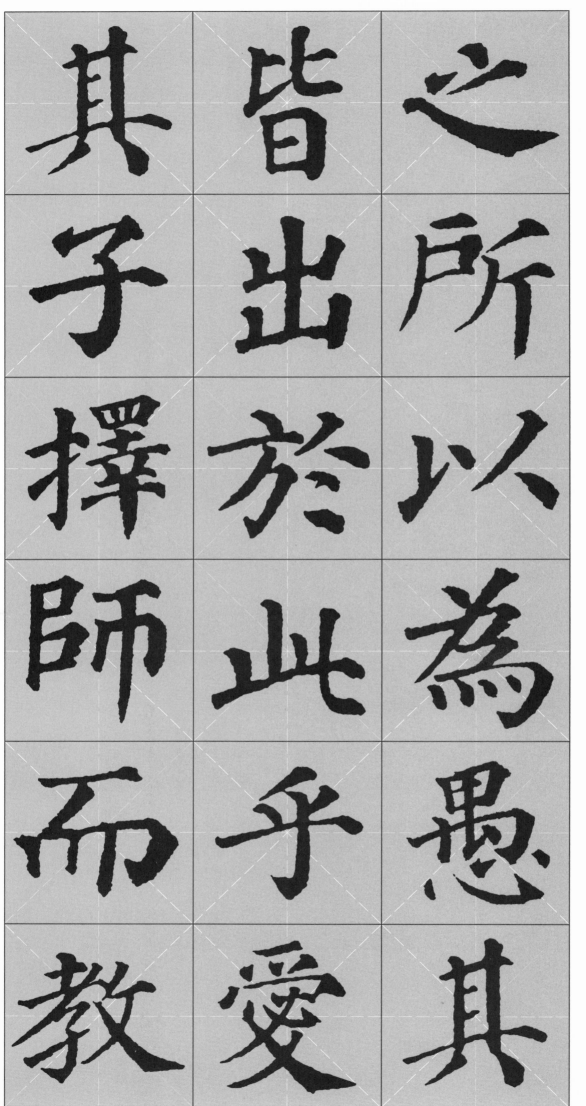

其子擇師而
皆出於此乎
之所以為愚其教愛其

童耻之

子師於

之焉其

師惑身

授美也

之彼則

傳者書

其也而

道非習

解吾其

其所句

慇謂讀

師　知　者
焉　惑　也
或　之　句
不　不　讀
焉　解　之
師　或　不

47

學而大遺吾巢

見其明也巫醫

樂師百工之

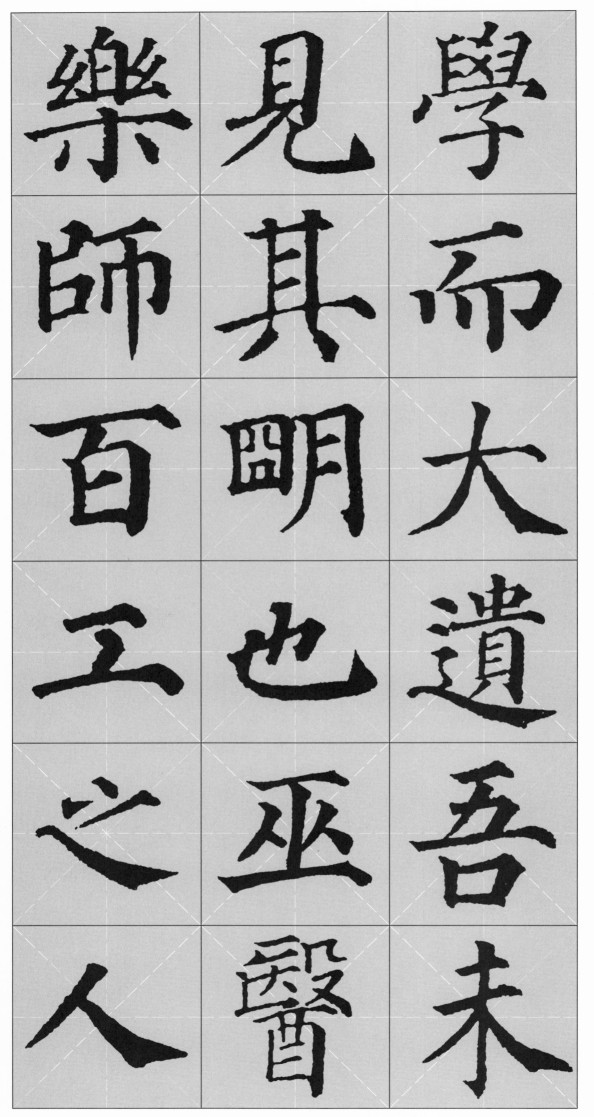

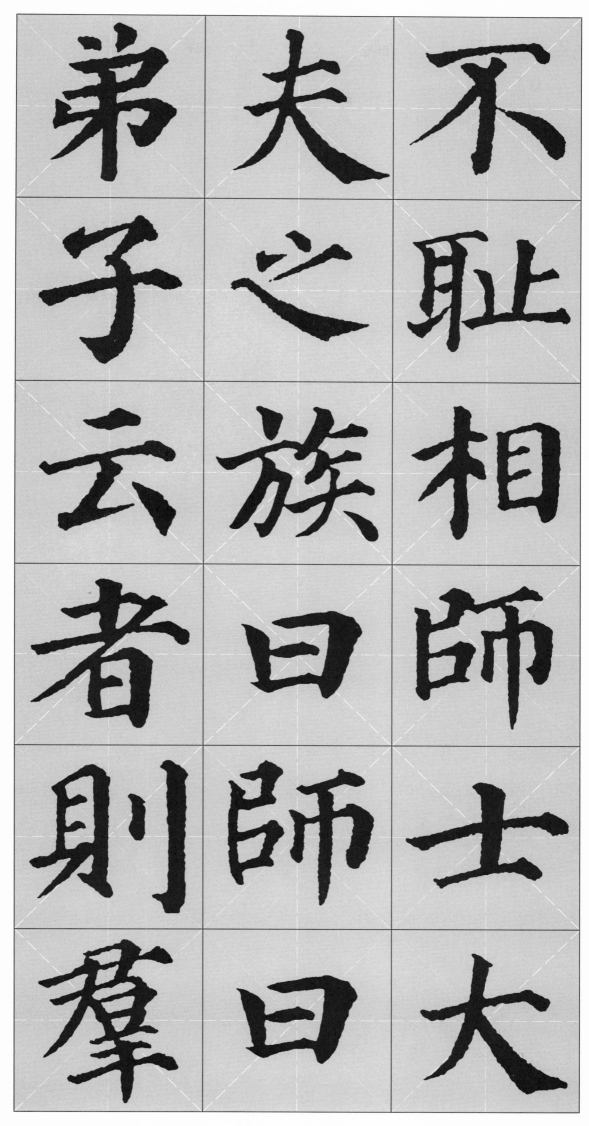

弟　夫　不
子　之　耻
云　族　相
者　曰　師
則　師　士
輩　曰　夫

相則聚

若曰而

也彼笑

道與之

相彼問

枞韭惡

也 位 畢 則 足 羞

官 盛 則 近 諫 鳴

呼 師 道 之 不 復

予 師 栗

不 百 知

齒 工 矣

今 之 巫

其 人 醫

智 君 樂

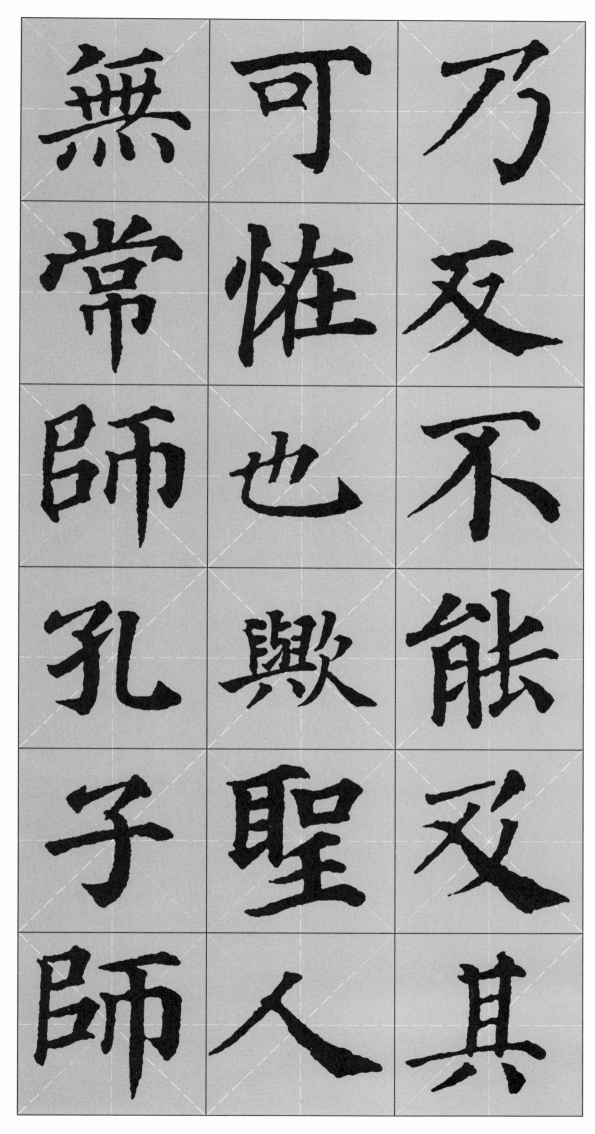

無 可 乃
常 惟 爻
師 也 不
孔 歟 能
子 聖 爻
師 人 其

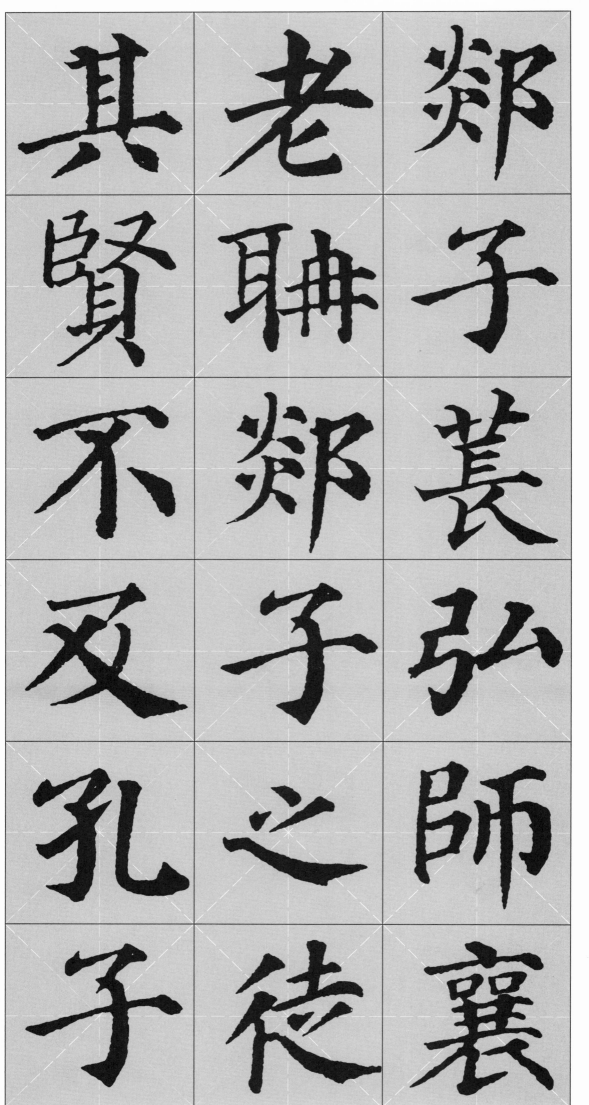

其賢不叉乳
老聃鄰予之徒
鄭子襄弘師襄

故則孔

弟必子

子有曰

不我三

必師人

坏是行

先後術業有

於弟子聞道有

如師師不必賢

好氏攻

古子如

文蟠是

六年而

藝十巳

經七孝

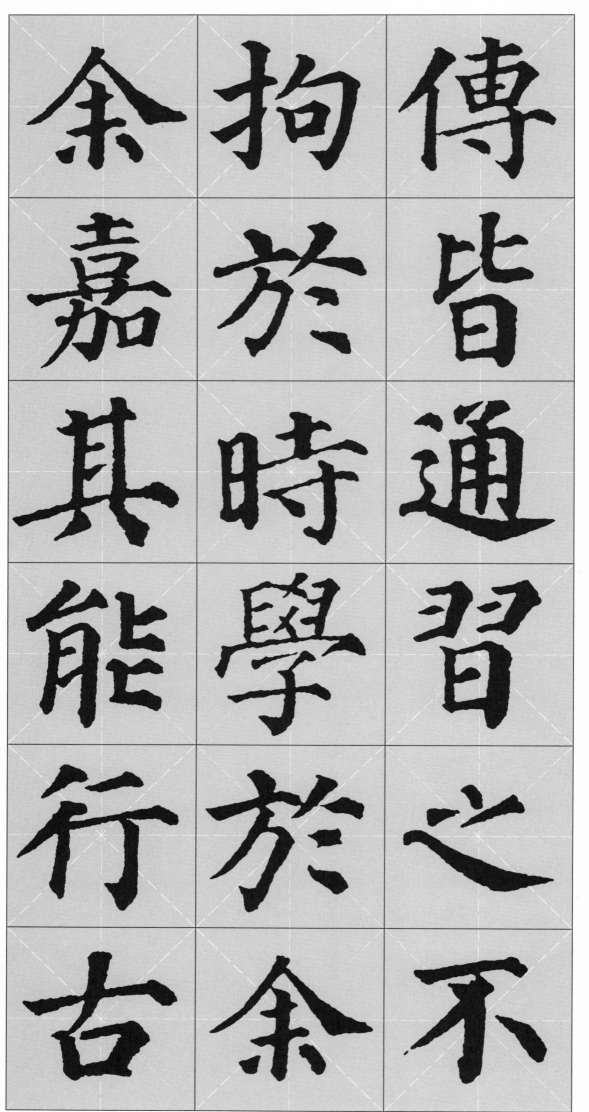

余拘傅
嘉於皆
其時通
能學習
行於之
否餘承

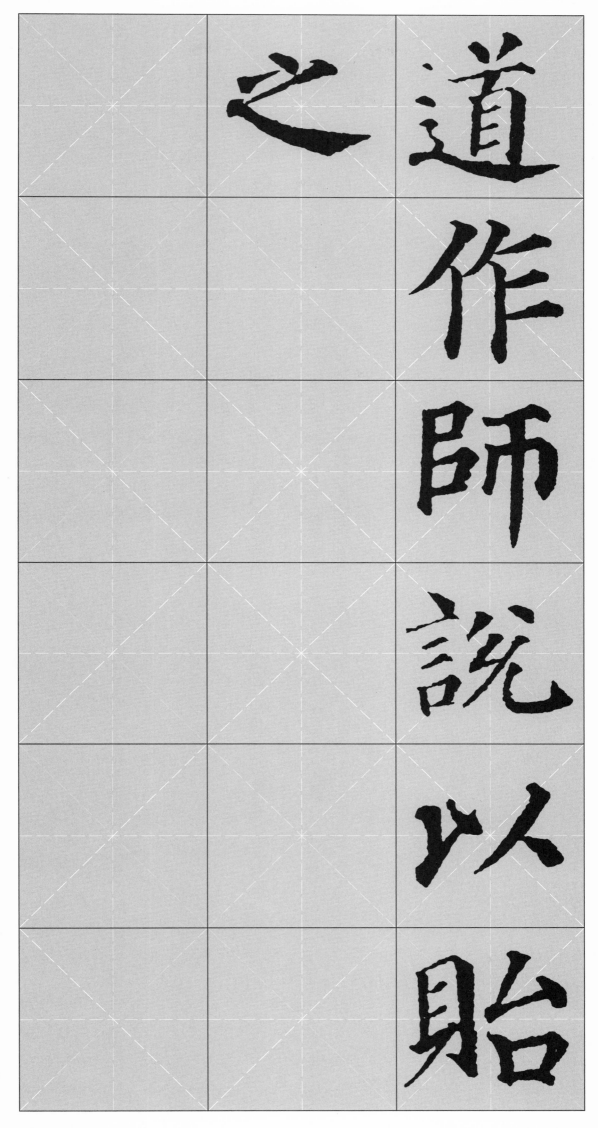

道作師說以賠之

原文：

《论语·为政》 孔子

子曰：『吾十有五而志于学，三十而立，四十而不惑，五十而知天命，六十而耳顺，七十而从心所欲，不逾矩。』

点评：

颜真卿（709—785），字清臣，京兆万年人。祖籍琅琊临沂（今山东临沂）。历任吏部尚书，太子太师，封鲁郡开国公，故世称颜鲁公。在书法史上，颜真卿是继王羲之、王献之之后成就最高、影响最大的书法家。其书初学张旭和初唐四家，后广收博取，一变古法，形成一种方正端严、朴茂雄浑、大气磅礴的书体，史称『颜体』。『学书当学颜』，陆游的诗句足以说明了颜真卿书法对后世的巨大影响。

子曰吾十有五

而志於學三十

而立四十而不

惑 五 十 而 知 天

命 六 十 而 耳 順

七 十 而 從 心 所

欲不逾矩

夫君子之行靜以脩身
儉以養德非澹泊無以
明志非寧靜無以致遠
夫學湏靜也才湏學也
非學無以廣才非志無
以成學淫漫則不能勵
精險躁則不能治性年
與時馳意與日去遂成
枯落多不接世悲守窮
廬將復何及
有珠集字

原文：

《诫子书》　诸葛亮

夫君子之行，静以修身，俭以养德，非淡泊无以明志，非宁静无以致远。夫学须静也，才须学也。非学无以广才，非志无以成学。淫慢则不能励精，险躁则不能治性。年与时驰，意与日去，遂成枯落，多不接世，悲守穷庐，将复何及！

点评：

一个字有几个横画，要有所变化。或是长短的变化，或是粗细的变化，或是曲直的变化，或是藏露的变化。例如，『夫』字两横，上横短，下横长；『澹』字六个横画形态各异；『静』字有九个横画，也是神采有殊。

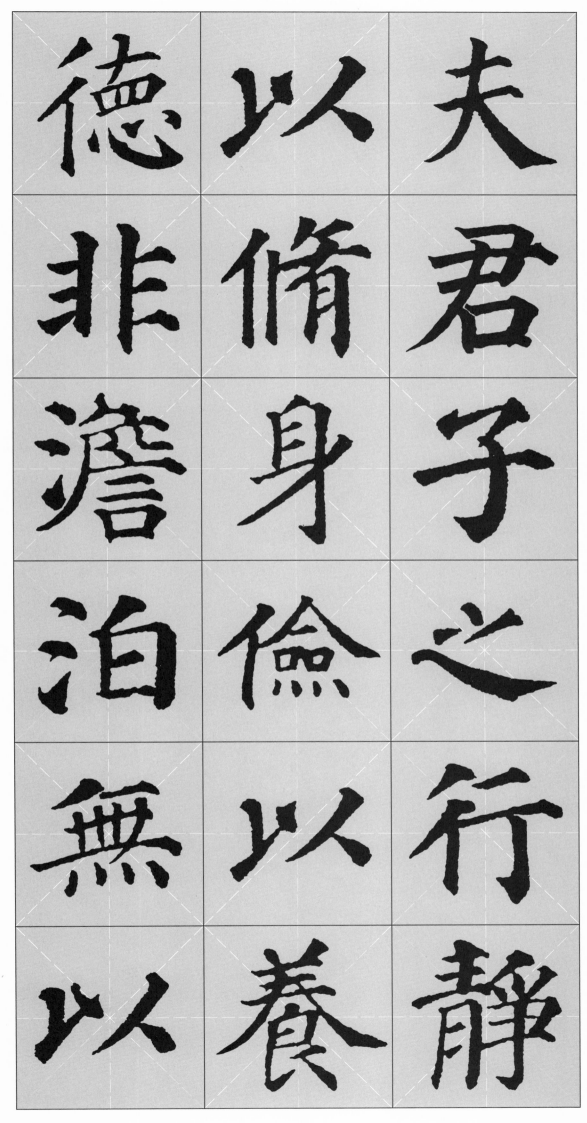

德以夫
非脩君
譽身子
洎儉之
無以行
德養靜

静 以 明

也 致 志

才 遠 非

須 夫 寧

學 學 静

也 須 無

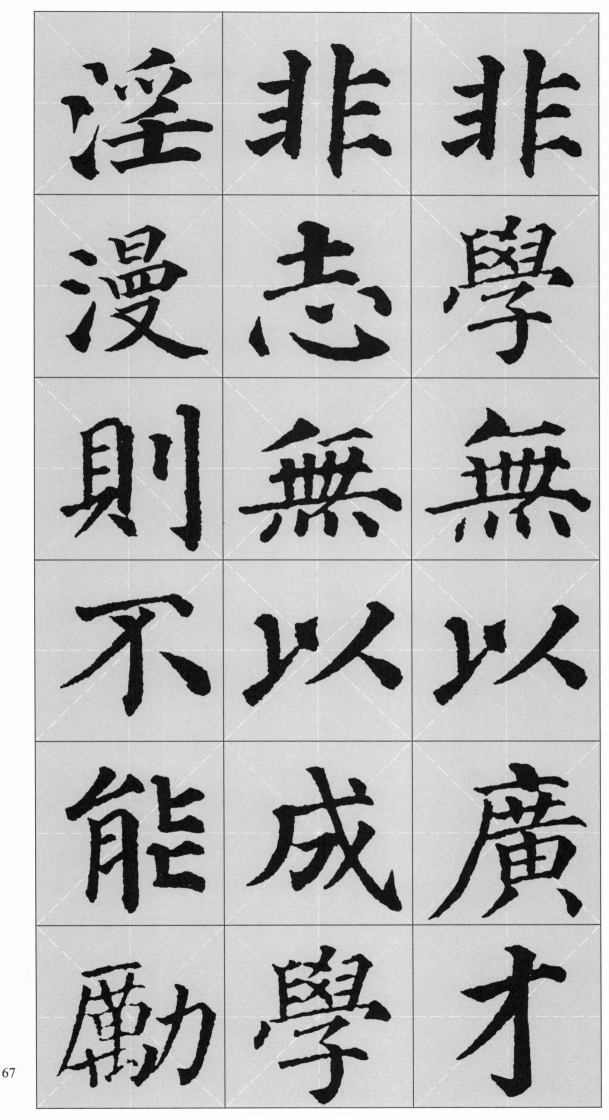

淫 非 非
漫 志 學
則 無 無
不 以 以
能 成 廣
勵 學 才

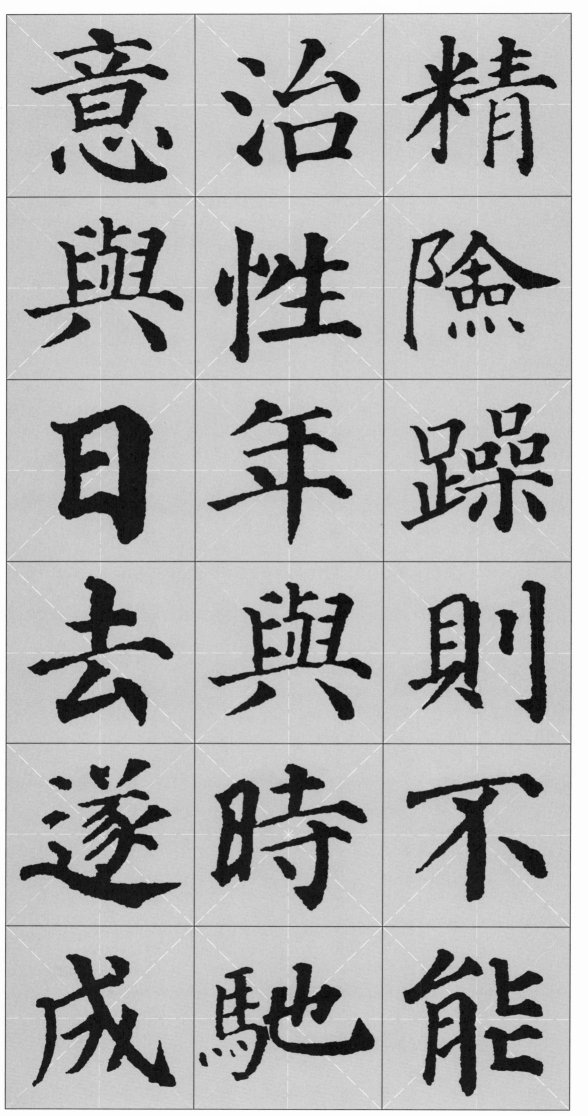

意治精
與性除
日年躁
去與則
遂時不
歲馳能

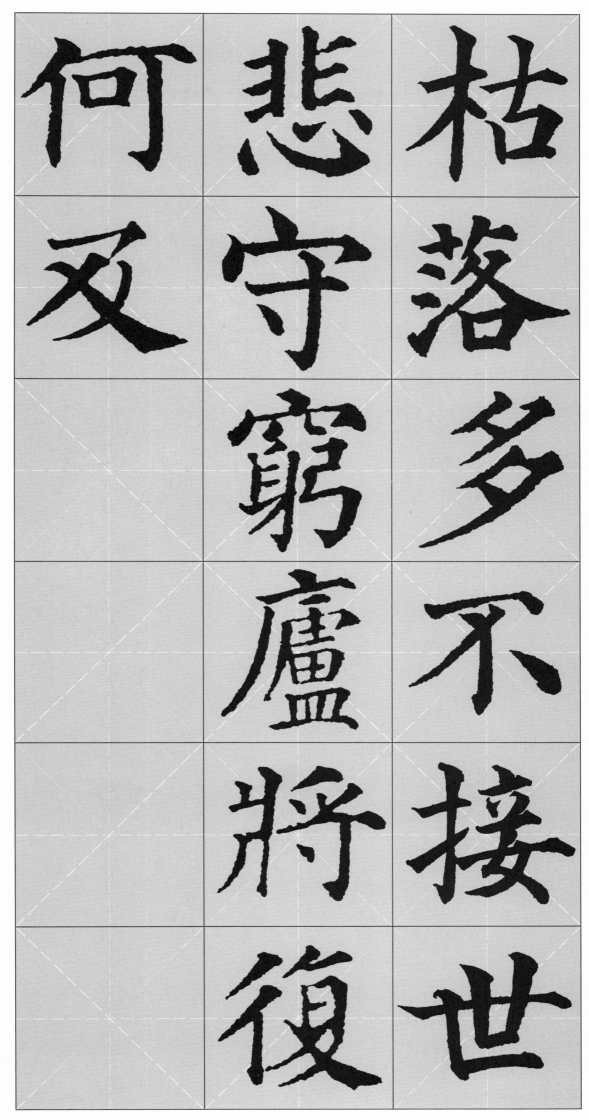

何 悲 枯
又 守 落
　 窮 多
　 廬 不
　 將 接
　 復 世

郢人有遺燕相國書者
夜書火不明因謂持燭
者曰舉燭云而過書舉
燭舉燭非書意也燕相
受書而說之曰舉燭者
尚明也尚明也者舉賢
而任之燕相白王王大
說國以治治則治矣非
書意也今世舉學者多
似此類　有珠集字

原文：

《郢书燕说》　韩非子

郢人有遗燕相国书者，夜书，火不明，因谓持烛者曰：『举烛。』云而过书举烛。举烛，非书意也。燕相受书而说之，曰：『举烛者，尚明也；尚明也者，举贤而任之。』燕相白王，王大说（悦），国以治。治则治矣，非书意也。今世举学者多似此类。

点评：

全包围的字，如『国、因』等字，四面撑足，显得饱满厚实，以撇捺为主的字，如『火、大』等字，左右伸展，潇洒出尘。在书写时，其绝对宽度是不一样的。全包围的字要稍作收缩，而以撇捺为主的字要略加放纵，这和我们前述的占着同样大小的块面并不矛盾，这样略作变化，看起来更和谐。

郢人有遺燕相國書者夜書火不明因謂持燭

非	過	耆
書	書	曰
意	舉	舉
也	燭	燭
燕	舉	云
柏	燭	希

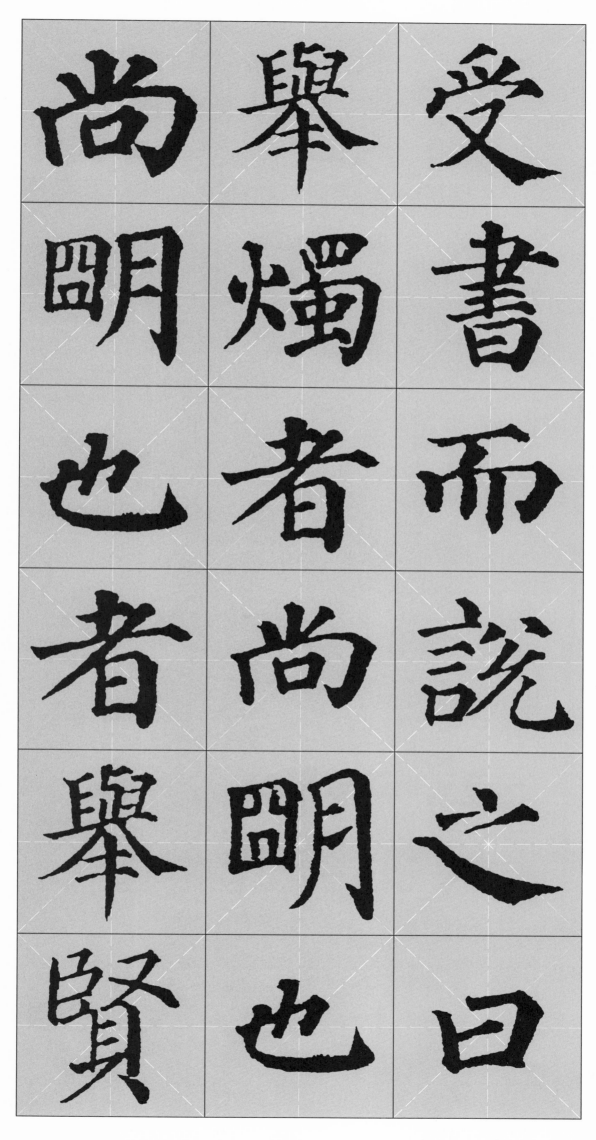

尚　舉　受
明　燭　書
也　者　而
者　尚　說
舉　明　之
賢　也　曾

治 王 而

治 王 任

則 大 之

治 說 燕

矣 國 相

非 以 百

書意也今世書學者多似此類

75

山川之美古来共談高
峯入雲清流見底兩岸
石壁五色交輝青林翠
竹四時俱備曉霧將歇
猿鳥亂鳴夕日欲頹沈
鱗競躍實是欲界之仙
都自康樂以来未復有
能與其奇者

有珠集字

原文：

《答谢中书书》　陶弘景

山川之美，古来共谈。高峰入云，清流见底。两岸石壁，五色交辉。青林翠竹，四时俱备。晓雾将歇，猿鸟乱鸣；夕日欲颓，沉鳞竞跃。实是欲界之仙都。自康乐以来，未复有能与其奇者。

点评：

楷书结构有个特点，一个字不论是一画也好，十九二十几画也好，它们都占着同样大小的块面，因而笔画少的字，笔道可以粗些，笔画间的距离疏些，例如『山、川、之、四、日』等字。笔画多的字，笔道可以细些，笔画间的距离可以密些，例如『峰、壁、鳞、乐』等字，这样才和谐。

清芸山
流談川
見高之
底峯美
兩入古
峯雲来

俱青君

備林璧

曉翠五

霧竹色

將四交

猷時輝

賓	欲	猨
是	顙	鳥
欲	沈	亂
界	鱗	鳴
之	競	夕
仙	躍	日

奇　禁　鄰

者　復　自

　　有　康

　　餘　樂

　　與　以

　　其　衆